國術新教本

形意五行拳圖說

上海大東書局印行

中華民國十九年一月印刷
中華民國十九年一月初版

形意五行拳圖說 （全一冊）

△（定價大洋七角）

外埠酌加郵費匯費

編　者　　　　　　吳興凌善清

指導兼校閱者　　　吳橋靳雲亭

發行者　　　　　　大東書局

印刷所　　　　　　大東書局　上海牯嶺路一〇一號

總發行所　　　　　大東書局　上海四馬路中市

分發行所　　　　　大東書局

漢口　中山路
廣州　雙門底
北平　梅竹斜街
遠寧　鼓樓南
長沙　大南門
梧州　州橋街
汕頭　至平中路

靳雲亭先生傳

先生名振起,號雲亭,直隸吳橋人。父華堂先生工撒技拳先生七歲,學以為戲,步武如成人。嗣以多病中輟年十二至京師,與趙克禮李蘭兩拳師游始學形意拳。

拳分五式曰劈曰攢曰崩曰砲曰橫。有剛柔相濟,五行相生之妙。時尚雲祥孫祿堂兩先生,以拳術授徒先生入其門下,於形意拳外兼學太極等拳志壹神凝苦心研習者十年。中間又得李存義先生之秘授學術增進,體力加壯名譽亦鵲起。

民國元年,步軍統領江朝宗延其教授京營,項城耳其名聘之督教諸子。其子克定薦達於保定某督先生鄙其人不往,迺入工藝學堂有德學校為教習,任南苑十五師武術教授北洋人才於斯為盛。先生睹政局之更變軍事之窳,幾因於某年辟地南來,館毘陵盛氏以上賓待之,使子弟受業焉銅駝荊棘之先海上之好拳勇者執贄請業門為之塞先生必擇人而納之輕躁無行者不

形意五行拳圖說

一

3

濫授也。其視以爲友者盛君玉麐呂君子彬吳君砥成，均得先生之門徑怐怐有

君子風。濡識先生由吳君介紹，適攖末疾塞壁，不良於行先生因言形意拳可以

已疾力勸就學朝斯夕斯爲不規則之練習者五載疾雖未盡去，而四體較勁有

力能於電車行時攀銅梗而不墮亦可見先生循循善誘之功焉。先生狀貌英偉，

二

衷懷和易，事師以敬，交友以誠各種武器一一嫻熟而尤神於劍術。讀書雖不多，

而持身應世，一宗於義某督之拒其一端也首都國術館立祿堂先生招之任事，

先生以技爲小道名忌太高，婉辭焉今夏義勇隊開游藝會於顧家宅，登臺獻藝

掌聲如雷先生猶以自炫爲恥由是知先生爲禮讓中人，非彼趨趨佁佁恃其技

勇勳輒矜已凌人者可比也濡愧不文無以表章其萬一勉爲此傳聊盡外史之

責而已。

王文濡曰：「先生教授有道，以濡之形質枯弱手足木強諄諄矯正不厭不倦濡

移其畏難苟安之心於不覺得以卻病延年使今之任教事者盡能若是其造就

不有可觀耶。至其行誼超然表裏純白不屈勢力不慕榮利，今之所謂偉人志士者，寧有是耶？韓非子有云「文亂法武犯禁。」夫文之亂法，已數見於今矣武之犯禁，吾於先生則未能盡信書云。

錢序

昔家嚴久宦燕省北方風氣剛勁向多武士余少時隨侍在署攻書之暇好尚武

功譚腿少林戈矛劍戟無不嫻習繼遇直隸深縣郭雲深先生謂余曰與其用功

於小道曷若致力於真傳乎遂邀請署中用執贄禮相見從學十餘載俾余動中

求靜造到上乘絕技恍然悟養得十分氣便得十分寶洵非虛語迄今已過中年

精神上極感愉快南歸寓滬後曾與吳橋靳雲亭君相邂逅談及拳法亦與余同

派詳攷淵源知係山東樂陵尚雲祥先生之高足因與過從相得甚歡現雲亭為

海上諸寓公及某大學延致以形意等拳教授子弟得其益者交口稱頌而踵門

求學者亦日愈眾雲亭遂用攝景法照出形意各像偕吳與淩君桂青為之編次

以餉世使後之學者得此真傳揣摩習練人人可冀益壽延年焉是為序

民國十八年杭縣錢硯堂序

一

靳序

孟子曰持其志無暴其氣是心與氣相爲表裏者也心爲氣之將帥氣爲心之卒

徒若第有將帥而無卒徒臨陣之際誰與爲用吾人無論所爲何事心有餘而氣

不足必無可成之理故孟子又曰我善養吾浩然之氣也余幼時體弱多病不能

耐勞或告我以形意拳者專以養氣爲主氣足則體壯而病自去矣遂徧訪精於

此技者得樂陵之尚師雲祥宛平之孫師祿堂從遊門下先後十數年非特病愈

而體甚強獲益良多矣按形意拳學創自達摩祖師由中州而燕京簡而不煩雅

而不俗淺而易明勞而不傷依法習練日須片時便使筋縮者伸弛者和散者聚

柔者剛血脈流通精神強固不問老幼並無妨礙已未秋爲澤永盛四先生召來

滬上又承諸同志者所不棄朝夕相聚研究健身頤養之道者已垂十載今年春

吳君砥成沈君駿聲復慇懃敦促囑將此法流傳以餉來者因授意於大東書局

編輯主任凌君桂青倩渠爲之繪圖立說梓以行世用特不揣冒昧附誌數語以

就正於當世有道之君子

二

吳橋雲亭靳振起識

凌序

是書為貢獻吳橋靳雲亭先生而編輯者先生為尚雲祥孫祿堂諸名師入室弟子研習形意太極等拳垂二十年造詣甚深民國初年武進盛氏延之來滬教授其子弟先生循循善誘歷十餘寒暑如一日凡盛氏親戚故舊之有痼疾而從先生學者如能堅信匪懈習之不輟莫不霍然以與吳君砥成亦其一也（吳君砥成為盛氏之記室少壯時體屢多病幾類怯弱從先生學形意拳若干年而體健氣旺今年將大衍猶似二十許人）本局經理沈君駿聲宿有胃疾雖不甚劇而時發時止殊以為苦聞先生名慕之因吳君砥成之介紹從先生習形意拳不三月而疾頓瘳信仰之餘慈惠先生著書付梓以壽世而先生課務叢脞無暇也今歲春沈君復延先生來局教授每日以一小時為率力勸予加入歷一月予對於形意之旨頗有心得手法步勢亦能動作自如先生喜而謂予曰子知予之所以

一

速成汝乎蓋將以編輯是拳成書之責付子也予曰謹受命因退而草是書繪圖

立說慘淡經營亦歷一月而脫稿乃呈政於先生及吳君沈君之前始敢付梓以

行世其編輯之緣起蓋如此至於形意拳之源流及功用則編中述之詳矣茲不

贅民國十七年十二月吳興凌善清序於大東書局之編輯所

編輯大意

一是書係由吳橋靳雲亭先生授意指導而編纂者對於形意拳之手法步勢一

舉一動均能曲曲傳出學者但細味圖說卽能領悟而無師自通如已從師練

習者閱之當更能心有所得

一學習拳術如無師指導雖能按圖練習而姿勢動作每每不能正確故本書於

拳譜諸路圖說之後均加以「姿勢之校正」及「歌訣」以便學者之玩索

諷誦有所領會至於圖中重要之姿勢均由靳雲亭先生現身說法親自攝影

插入以示模範

一是書共分上下兩編上編爲總論係敍述形意拳之源流意義利作用下編爲

拳譜及歌訣

一是拳一名形意五行拳爲武當派入門之初步其功用與少林派之潭腿相仿

形意拳圖說　編輯大意

一

由五行拳而變化旁衍者尚有五行連環拳十二形拳對拳五行生剋拳等等

皆名曰形意是書爲探本索源起見祇輯五行拳一種其他各拳當另行編輯

問世

一本書拳譜爲使閱者明了起見不惜一舉一動均爲作圖但實際上在演習時

須聯續貫穿前後呼應不能如圖中之支支節節處處停滯學者須體會之

一是書編纂雖刻意求精經若干人之校正而後付梓但誤謬之處容有未免還

祈海內　高明有以指正是幸

形意拳圖說目錄

形意拳圖說　目錄

一

形意拳圖說　目錄

三

五

六

形意拳圖說　目錄

七

形意拳圖說 上編

總論

形意拳之源流

技擊角觝之術，我國自古尚之。管子云：『於子之屬，有拳勇股肱之力，秀出於眾者，有則以告』。荀子云：『齊人隆技擊』；漢書亦云：『齊愍以技擊強』此其明證也。至六朝時，天竺僧達摩始挾其所謂西域技擊者來傳之於中土，於是北方之強者，羣起而趨之，今猶有所謂達摩拳、達摩劍等流傳於世，而形意拳亦其一也。我國自古所傳之武技，大都偏重於刺擊，而達摩所傳者，意在於攝生，而刺擊次之。形意拳者，其名譯自梵音，其旨卽在於養氣，故當時頗重視之而流傳至今，尚能不失其本意者也。梁普通中，達摩渡江赴魏卓錫於嵩山之少林寺面壁九

(一)

年而化去寺僧有得其一體者復與中國固有之武技融會而錯綜之超逾騰趨，

以之勝人於是始有所謂少林拳者名於世而去達摩所傳之意亦日愈遠北宋

時有張三丰者隱武當為黃冠究心達摩之術者若干年得其玄奧乃盡棄少林

之成法而一以練氣為主有從之者即授以形意拳以為練習之初步成效既著，

學者蠭起世人遂名之曰「內家」而稱少林為「外家，」形意一拳至是亦

遂為內家所專有矣。宋既南渡岳飛召集鄉曲子弟研習拳棒以備金人而圖進

取得「武當派」所傳之形意拳而善之，為之著譜而闡發其大要形意拳之功

用更大著自是而後自宋而元自元而明雖代有傳人而名焉不彰無從考毅至

清初蒲東諸馮人有姬際可字隆風者訪名師於川陝間得武穆拳譜於終南研

習之盡其術後以授其徒曹繼武繼武以授姬壽姬壽序武穆拳譜梓行於世同時

洛陽有馬學禮者私淑於繼武者也亦得其傳名著大河南北戒豐間祁縣戴龍

邦與其弟陵邦俱受業於學禮造詣俱深名震山右同治末深州李能聞二戴名，

形意拳流傳表

特至晉訪之，好其術，學之九年而技成及東歸，設學授徒，從其遊者頗衆，直隸之有形意拳自此始。能既歿其徒劉奇蘭、郭雲深、車永鴻、宋世榮、白西園等皆能繼其學劉奇蘭復傳諸其子錦堂、殿琛、榮堂及其弟子李存義、周明泰、張占魁、趙振標、耿繼善、郭雲深傳諸劉永奇、李魁元。李存義復傳諸尚雲祥、李文豹、李雲山、郝恩光及其子彬堂、張占魁傳諸韋慕俠、王俊臣、劉錦卿、劉潮海、李存副及其子遠齋、李魁元傳諸孫祿堂、李雲山復傳諸其子劍秋、尚雲祥傳諸吳橋靳雲亭（即編是書之主動者）民國初元，靳雲亭、李劍秋等相繼南下著書立說，提倡斯術、於大江南北風起雲湧盛極一時，民國十七年國民革命軍北伐告成，奠都金陵，明令設館獎勵國術，而對於斯拳以其源遠流長法簡而意深提倡尤不遺餘力。然則斯拳也此後其將家諭戶曉，而爲強國強種之基礎乎？私心禱之，跂予望之！

三

【北魏】達摩禪師

【北宋】張三丰

【南宋】岳飛

【清】姬際可　　　　　曹繼武

姬壽

馬學禮

戴龍邦
戴陵邦

李能

宋世榮

車永鴻

錦堂（子）
殿琛（子）
榮堂（子）

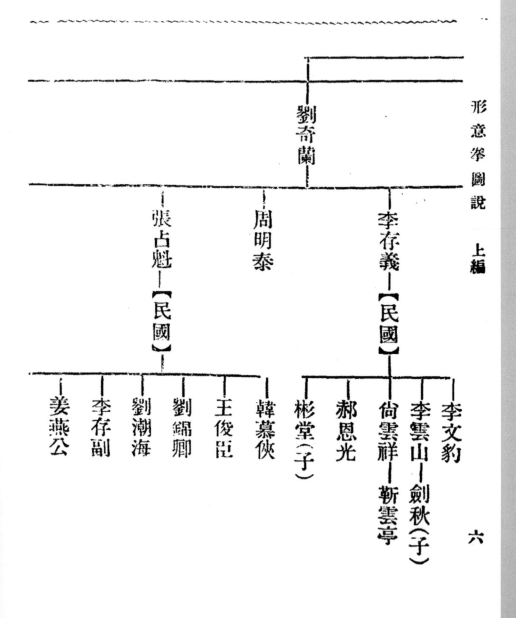

劉奇蘭

張占魁—【民國】

周明泰

李存義—【民國】

姜燕公

李存副

劉潮海

劉錦卿

王俊臣

韓慕俠

彬堂（子）

郝恩光

尚雲祥—靳雲亭

李雲山—劍秋（子）

李文豹

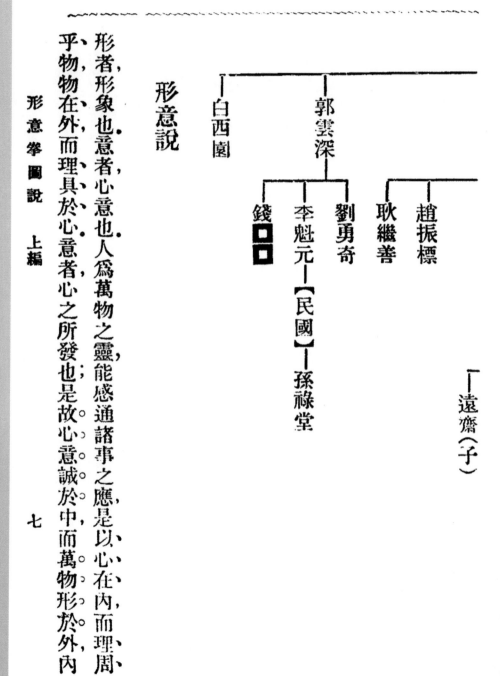

形意說

形者，形象也。意者心意也。人為萬物之靈，能感通諸事之應，是以心在內，而理周乎物，物在外，而理具於心意者心之所發也。是故心意誠於中，而萬物形於外，內

七

外相感不外一氣之流行，故達摩祖師本之，而創是拳其旨在養氣在益力，動作

簡而功用無窮故名之曰形意拳也。

形意拳一氣

太極本混混沌沌，無形無意，而其中却含有一氣，其氣流行宇內，無所不至而生

機萌焉名曰「一氣」亦曰「先天真一之氣」由是氣而生兩儀而天地始分，

陰陽始判人類亦于是乎產生故是氣也實爲人類性命之根，造化之源生死之

本。人能養是氣而保之弗失則長生斷喪之而聽其渙散則夭死形意拳者是以

後天人爲之鍛煉，參陰陽合造化欲旋乾轉坤，由後天返先天，保養是氣而使之

登于壽域者也故是拳雖變化萬端玄妙百出若概括言之總不外乎練氣二字

而已。

形意拳兩儀

形意拳三體

兩儀者，由一氣而生，即天地也亦即陰陽也獨陽則不生孤陰則不長陰陽醞釀，而萬物化生此天地自然之理也人生亦一小天地也凡四體百骸一舉一動無一不可以陰陽分之陰陽利則體健而動作順遂陰陽乖則體弱而舉動失措蓋陰陽由「先天真一之氣」而生然欲養此先天真一之氣而保持不失亦必先自陰陽調和始此習形意拳者不可不知兩儀者也如以人體言肩陽也胯陰也肩與胯須相合即陰陽相合也（肩與胯合肘與膝合手與足合是曰外三合見後形意拳六合）肘陽也膝陰也肘與膝須相合即陰陽相合也手陽也足陰也手與足須相合即陰陽相合也以動作言伸陽也縮陰也起陽也落陰也伸縮自然起落合度亦即陰陽相合之謂也他如陰中有陽陽中有陰陰極則生陽陽極則生陰錯綜變化莫可端倪學者須體會其意而明辨之可也。

三體者，天地人三才之象也，在拳中為頭手足是也。三體又各分為三節，而內外

相合。頭為根節，在外為頭，在內為泥丸是也。脊背為中節，在外為脊背，在內為

是也。腰為梢節，在外為腰，在內為丹田是也。又如肩為根節，肘為中節，手為梢節。

胯為根節，膝為中節，足為梢節，是三節之中又各有三節也。此理乃合於六書之

九數。丹書云「道自虛無生一氣，便從一氣產陰陽，陰陽再合成三體，三體重生

萬物張」此之謂也。

一〇

形意拳四法

形意拳四法，一曰身法，二曰手法，三曰脚法，四曰步法。

身法　不可前栽後仰，不可左斜右歪，往前一直而進，向後一直而退。

手法　其勁在腕，其力在指，轉動靈活，開合自如。

脚法　脚起而躦，脚落而翻，不躦不翻一寸而先。

步法　又有寸步疾步躦步三法寸步者，卽張身用寸力催逼而進，後足一蹬，前足自進．（不必換步）疾步者馬形步也其要全在後足用力，所謂消息全憑後足蹬也躦步者一足放直前進，後足隨之步法除寸疾二步外躦步最爲普通在三步中尤稱最要者也．

形意拳五綱

劈拳者，五行屬金而養肺其勁順，則肺氣和夫人以氣爲主氣和則體自壯也．

攢拳者，五行屬水能補腎其氣之行，如水之曲曲而流，無微不至也其氣和則腎、足清氣上升濁氣下降

崩拳者，五行屬木能舒肝是一氣之伸縮也其拳順，則肝平而長精神强筋骨壯腦力．

炮拳者五行屬火能養心是一氣之開合如炮炸裂也其氣和，則心中虛靈身體

一一

舒暢。

橫拳者，五行屬土，能養脾和胃是一氣之團聚也其形圓其性實其氣順，則五行和而百物生焉。

劈拳之形似斧，故屬金攢拳之形似電，故屬水弸拳之形似箭，故屬木砲拳之形似砲，故屬火橫拳之形似彈，故屬土由相生之理論之，劈拳能生攢拳攢拳能生弸拳弸拳能生砲拳砲拳能生橫拳橫拳能生劈拳由相克之理論之，劈拳能克弸拳弸拳能克橫拳橫拳能克砲拳砲拳能克攢拳攢拳能克劈拳

形意拳六合

形意拳最重要之點在一合字動作合，則姿勢正而獲其益動作不合，則姿勢乖而氣力徒勞不可不知也所謂合者有六身無偏倚（謂不可歪斜）心平氣和，意不他動，動作自然謂之心與意合意與氣合氣與力合此內三合也動作時兩

手扣勁，兩足後跟向外扭勁，是曰手與足合；兩膝往裏扣勁，是曰肘與膝合；兩肩鬆開抽勁，兩胯裏根抽勁，是曰肩與胯合。此外三合也。總名之曰六合。學者能熟知六合之法，則練習時自能觸類旁通，而一舉一動，無不合法。蓋內三合之外還須心與眼合，肝與筋合，脾與肉合，肺與身合，腎與骨合。外三合之外尚須頭與手合，手與身合，身與步合也。觀此可知形意拳動作之間，無論內外，莫不有陰陽之分，卽莫不寓有互相聯合之理。學者當體會及之。

形意拳七疾

七疾者眼要疾，手要疾，脚要疾，意要疾，出勢要疾，進退要疾，身法要疾也。習拳者具此七疾方能完全制勝。所謂縱橫往來目不及瞬，有如生龍活虎令人不可捉摸者惟恃此耳。

一、眼要疾眼為心之苗，目察敵情達之於心，然後能應敵變化取勝成功。譜云：「

心爲元帥眼爲先鋒一蓋言心之主宰均恃眼之遲疾而轉移也。

二手要疾手者人之羽翼也凡捍蔽進攻無不賴之但交手之道全恃遲速遲者負速者勝理之自然故俗云「眼明手快有勝無敗」譜云「手起如箭落如風，追風赶月不放鬆」亦謂手法敏疾乘其無備而攻之出其不意而取之不怕敵之身大力猛我能出手如風卽能勝之也。

三脚要疾脚者身體之基也脚立穩則身穩脚前進則身隨之形意拳中渾身運力平均無一處偏重脚進身進直搶敵人之位則彼自仆譜云「脚打踭意莫容情消息全憑後足蹬脚踏中門搶地位就是神手也難防」又曰「脚打七分手打三」由是觀之脚之疾更當疾於手之疾也。

四意要疾意者體之帥也既言眼有監察之精手有撥轉之能脚有行逞之功然其遲速緊慢均惟意之適從所謂立意一疾眼與手脚均得其要領故眼之明察秋毫意使之也手出不空卽意使之也脚之捷亦意使之捷也觀乎此則意之不

可不疾可知矣。

五．出勢要疾夫存乎內者爲意，現乎外者爲勢，意既疾矣、出勢更不可不疾也。事
變當前必勢隨意生隨機應變令敵人迅雷不及掩耳張皇失措無對待之策方
能制勝若意變甚速而勢疾不足以隨之則應對乖張其敗必矣故意勢相合成
功可決意疾勢緩必負無疑習技者可不加之意乎。

六．進退要疾此節所論乃縱橫往來進退反側之法也當進則進竭其力而直前，
當退則退領其氣而囬轉至進退之宜則須察乎敵之強弱強則避之宜以智取，
弱則攻之可以力敵要在速進速退不使敵人得乘其際所謂「高低隨時縱橫
因勢」者是也。

七．身法要疾形意武術中凡五行六合七疾八要等法皆以身法爲本譜云：「身
如弩弓拳如箭」又云「上法須要先上身手脚齊到方爲眞」故身法者形意
拳術之本也搖膀活胯週身輾轉側身而進不可前俯後仰左歪右邪進則直出，

退則直落尤必顧到內外相合，務使其週身團結上下如一，雖進退亦不能破散，則庶幾不可捉摸而敵不得逞此所以於眼疾手疾等外而尤貴乎其身疾也。

形意拳七順

肩要催肘，而肘不逆肩。肘要催手，而手不逆肘。手要催指，而指不逆手。腰要催胯，而胯不逆腰。胯要催膝，而膝不逆胯。膝要催足，而足不逆膝。首要催身，而身不逆首。心氣穩定陰陽相合（凡人四體百骸，伸之則爲陽，縮之則爲陰）上下相連，內外如一，此之謂七順。

形意拳八勢

形意拳之姿勢，其重要之點有八：一曰頂，二曰提，三曰扣，四曰圓，五曰抱，六曰垂，七橫順須知清，八起攢落翻須分明頂者，頭望上頂，舌尖頂上腭，手望外頂是也。

提者尾閭上提，（即塌腰）穀道內提，（使陽氣上升督脈）是也扣者胸膛要

扣（開胸順氣使陰氣下降任脈）手背要扣腳面要望下扣是也圓者脊背要

圓虎口要半圓胳膊要月芽形手腕外頂要月芽形腿肚連灣要月芽形是也抱

者丹田要抱心中要抱胳膊要抱是也垂者氣垂丹田膀尖下垂肘尖下垂是也

橫者起也順者落也起者鑽也落者翻也起為橫之始鑽為橫之終落為順之始

翻為順之終手起而鑽手落而翻足起而鑽足落而翻起是去落是打起亦打落

亦打勿論如何起落鑽翻往來總要肘不離脇手不離心此形意拳之所宜注意

之姿勢也。

形意拳八要

八要者何？一，內要提；二，三心要並三，三意要連四，五行要順五，四稍要齊六，心要

暇七，三尖要對八眼要毒也。

形意拳圖說　上編　　　　一七

形意五行拳圖說

41

內要提者緊撮穀道提其氣使上聚於丹田，復使聚於丹田之氣由背骨而直達於腦頂，週流往返循環無端，卽所謂「緊撮穀道內中提」也。

三心要並者頂心往下脚心往上手心往回也三者所以使氣會於一處，蓋頂心不往下則上之氣不能入於丹田脚心不往上則下之氣不能收於丹田手心不往回則外之氣不能縮於丹由故必三心一並而氣始可歸於一也。

三意要連者心意氣意力意三者連而為一，卽所謂內三合也此三者以心為謀主氣為元帥力為將士蓋氣不充則力不足心雖有謀亦無所用故氣意練好而後可以外帥力意內應心意，而三意之連尤當以氣為先務也。

五行要順者外五行為五拳卽劈彌砲攢橫是也內五行為五臟，卽心肝脾肺腎是也外五行之五拳變化應用各順其序，則周中規折中矩氣力之所到而架勢卽隨之架勢之所至而氣力卽注之氣力充則架勢為有用架勢練而氣力乃愈增故五行要順者卽所以順氣也。

四梢要齊者，舌要頂齒，齒要叩，手指腳趾要扣毛孔要緊也。夫舌頂上嗓，則津液上注，氣血流通，兩齒緊叩，則氣貫於骨髓，手指腳趾內扣則氣注於筋毛孔緊，則周身之氣聚而堅齊之。云者即每一作勢時，舌之頂齒之叩，手脚趾之扣毛孔之緊，一齊如法為之，無先後遲速之分。蓋以四者如有一缺點即氣散而力怠便不足。以言技也。

心要暇者練時心中不慌不忙之謂也。夫慌有恐懼之意，忙則有急遽之意，一恐懼則氣必餒，一急遽則氣必亂，餒亂之時，則手足無所措矣。若平日無練習之功，則內中虧虛遇事怯縮臨敵未有不恐懼不急遽者。故心要暇實與練氣相表裏也。

三尖要對者鼻尖手尖脚尖相對也。夫手尖不對鼻尖，偏於左，則右邊顧法空虛，偏於右則左邊顧法空虛，手與脚脚與鼻不對其弊亦同。且三者如偏斜過甚，則周身用力不均，必不能團結如一而氣因之散漫頂心雖往下，而氣不易下行脚

形意拳圖說　上編　一九

心雖往上而氣不易上收手心雖往囘而氣不易內縮此自然之理也故三尖不
對實與練氣有大妨礙也。

眼要毒者謂目光銳敏而有威也毒字卽寓有威嚴疾敏之意非元氣充盈者不
能有此蓋習拳術不外乎練氣練力練力可以健身體練氣可以長精神工夫深
者能丹田凝聚五臟舒展此人之精神必靈活腦力必充足兩耳口鼻等官必能
各盡其用而目尤必神彩奕奕光芒射人是卽所謂毒也。

形意拳九歌

身　前俯後仰其式不勁左側右歉皆身之病正而似斜斜而似正。

肩　頭宜上頂肩宜下垂左肩成拗右肩自隨身力到手肩之所爲。

臂　左臂前伸右臂在肋似曲不曲似直不直過曲不遠過直少力。

手　右手在脅左手齊胸後者微揚前者力仰兩手皆覆用力宜勻。

指

五指各分，其形似鈎虎口圓滿似剛似柔力須到指不可強求。

股

左股在前，右股後撐似直不直似弓不弓雖有直曲每見雞形。

足

左足直前斜側皆病右足勢斜前踵對脛隨人距離足指扣定。

舌

舌為肉梢捲則氣降目張髮聳丹田愈沈肌容如鐵內堅腑臟。

臀

提起臀部氣貫四梢兩腿繚繞臀部肉交低則勢散故宜梢高

岳武穆形意拳要論

要論一

從來散之必有其統也分之必有其合也以故天壤間四面八方紛紛者各有所屬，千頭萬緒攘攘者自有其源蓋一本散為萬殊而萬殊咸歸於一本事有必然者且武事之論亦甚繁矣而要之千變萬化無往非勢即無往非氣勢雖不類而氣歸於一夫所謂一者從上至足底內而有臟腑筋骨，外而有肌肉皮膚五官百

二一

骸，相聯而爲一貫者也破之而不開撞之而不散，上欲動而

上自領之上下動而中節攻之中節動而上下和之內外相連前後相需所謂一

貫者，其斯之謂歟而要非勉強以致之襲焉而爲之也當時而靜寂然湛然居其

所而穩如山岳當時而動，如雷如塌出乎爾而疾如閃電且靜無不靜表裏上下，

全無參差牽挂之意動無不動，左右前後並無抽扯游移之形洵乎若水之就下，

沛然而莫之能禦，若火之內攻發之而不及掩耳不假思索不煩擬議誠不期然

而然莫之致而至，是豈無所自而云然乎蓋氣以日積而有益功以久練而始成．

觀聖門一貫之傳必俟多聞強識之後豁然之境，不廢格物致知之功，是知事無

難易功惟自盡不可躐等不可急遽按步就步循次而進夫而後官骸肢節自有

通貫上下表裏不難聯絡庶乎散者統之分者合之四體百骸，終歸於一氣而已

矣．

二三

嘗有世之論捶者，而兼論氣者矣。夫氣主於一，可分為二，所謂二者，即呼吸也，呼吸即陰陽也。捶不能無動靜，氣不能無呼吸。吸則為陰，呼則為陽；主乎靜者為陰，主乎動者為陽；上升為陽，下降為陰。陽氣上升而為陽，陽氣下行而為陰；陰氣上升即為陽，陰氣下行即為陰，此陰陽之分也。何謂清濁？升而上者為清，降而下者為濁；清氣上升，濁氣下降；清者為陽，濁者為陰；而要之，陽以滋陰，渾而言之統為氣。氣分而言之為陰陽，氣不能無陰陽，即所謂人不能無動靜，鼻不能無呼吸，口不能無出入，此即對待循環不易之理也。然則氣分為二，而實在於一。有志於斯途者，慎勿以是為拘拘焉。

要論三

夫氣本諸身，而身之節無定處，三節者，上中下也。以身言之：頭為上節，身為中節，腿為下節。以上節言之：天庭為上節，鼻為中節，海底為下節。以中節言之：胸為上節，腹為中節，丹田為下節。以下節言之：足為梢節，膝為中節，胯為根節。以肱言之：

手爲梢節肘爲中節肩爲根節以手言之：指爲梢節，掌爲中節，掌根爲根節觀於

是而足不必論矣然則自頂至足底莫不各有三節要之若無三節之分卽無著意

之處蓋上節不明，無依無宗中節不明，渾身是空下節不明，自家喫跌顧可忽乎

哉至於氣之發動要皆梢節動中節隨根節催之而已然此猶是節節而分言之

者也若夫合言之則上自頭頂下至足底四體百骸總爲一節夫何三節之有哉？

又何三節中之各有三節云乎哉？

要論四

試於論身論氣之外而進論乎梢者焉夫梢者身之餘緒也；言身者初不及此，言

氣者亦所罕論捶以內而發外氣由身而達梢故氣之用不本諸身則虛而不實，

不形諸梢則實而仍虛梢亦烏可不講然此特身之梢耳，而猶未及乎氣之梢也。

四梢維何？髮其一也夫髮之所係不列於五行，無關於四體似不足論矣然髮爲

血之梢血爲氣之海縱不必本諸髮以論氣要不能離乎血而生氣不離乎血卽

不得不兼及乎髮髮欲冲冠血梢足矣其他如舌為肉梢而肉為氣囊氣不能形

諸肉之梢卽無以充其氣之量故必舌欲催齒而後肉梢足矣至於骨梢者齒也

筋梢者指甲也氣生於骨聯於筋不及乎齒卽未及乎筋之梢而欲足乎爾者

要非齒欲斷筋甲欲透骨不能也果能如此則四梢足矣四梢足而氣亦自足矣

豈復有虛而不實實而仍虛者乎

要論五

今夫捶以言勢勢以言氣人得五臟以成形卽由五臟而生氣五臟實為生性之

源生氣之本而名為心肝脾肺腎是也心為火而有炎上之象肝為木而有曲直

之形脾為土而有敦厚之勢肺為金而有從革之能腎為水而有潤下之功此乃

五臟之義而必準之於氣者以其各有所配合焉此所以論武事者要不能離乎

斯也胸膈為肺經之位而為諸臟之華蓋故肺經動而諸臟不能靜兩乳之中為

心而肺包護之肺之下胃之上心經之位也心為君火動而相火無不奉合焉而

形意拳圖說　上編

二五

形意五行拳圖說

49

兩脅之間左爲肝右爲脾背脊十四骨節皆爲腎此固五臟之位然五臟之係皆

係於背脊通於腎髓故爲腎至於腰則兩腎之本位而爲先天之第一尤爲諸臟

之根源故腎水足而金木水火土咸有生機此乃五臟之位也且五臟之存於內

者各有其定位而具於身者亦自有所專屬領頂腦骨背腎是也兩耳亦爲腎兩

脣兩腮皆脾也兩髮則爲肺天庭爲六陽之首而萃五臟之精華實爲頭面之主

腦不啻一身之座督矣印堂者陽明胃氣之衝天庭性起機由此達生發之氣由

腎而達於六陽實爲天庭之樞機也兩目皆爲肝而究之上包爲脾下包爲胃大

角爲心經小角爲小腸白則爲肺黑則爲肝瞳則爲腎實爲五臟之精華所聚而

不得專謂之肝也鼻孔爲肺兩頤爲腎耳門之前爲膽經耳後之高骨亦腎也鼻

爲中央之土萬物資生之源實中氣之主也人中爲血氣之會上沖印堂達於天

庭亦爲至要之所兩脣之下爲承漿承漿之下爲地閣上與天庭相應亦腎經位

也領頂頸項者五臟之道途氣血之總會前爲食氣出入之道後爲腎氣升降之

途，肝氣由之而左旋脾氣由之而右旋，其係更重，而爲周身之要領，兩乳爲肝，兩肩爲肺，兩肘爲腎四肢爲脾，兩肩背膊皆爲脾，而十指則爲心肝脾肺腎是也，兩膝與脛皆腎也，兩脚根爲腎之要湧泉爲腎穴，大約身之所係凸者爲心窩者爲肺，骨之露處皆爲腎筋之聯處皆爲肝肉之厚處皆爲脾象其意心如猛虎肝如箭，脾氣力大甚無窮肝經之位最靈變腎氣之動快如風其爲用也用其經舉凡身之所屬於某經者終不能無意焉是在當局者自爲體認，而非筆墨所能爲者也。至於生尅治化雖別有論而究其要領自有統會五行百體總爲一元四體三心，合爲一氣奚必昭昭於某一經絡而支支節節言之哉。

要論六

心與意合意與氣合氣與力合內三合也，手與足合肘與膝合肩與胯合外三合此爲六合，左手與右足相合左肘與右膝相合，右之與左亦然以及頭與手合手與身合身與步合孰非外合心與眼合肝與筋合脾與肉合

肺與身合腎與骨合孰非內合豈但六合而已哉然此特分而言之也總之一動

而無不動一合而無不合五形百骸悉用其中矣

二八

要論七

頭爲六陽之首而爲周身之主五官百骸莫不惟此是賴故頭不可不進也手爲

先行根基在膊膊不進而手則却而不前矣此所以膊貴於進也氣聚中腕機關

在腰腰不進而氣則餒而不實矣此所以腰貴於進也意貫周身運動在步步不

進而意則堂然無能爲矣此所以步必取其進也以及上左必須進右上右必須

進左其爲七進孰非所以著力之地歟而要之未及其進合周身而毫無關動之

意一言其進統全體而俱無抽扯游移之形

要論八

身法維何？縱橫高低進退反側而已縱則放其勢一往而不返橫則裹其力開拓

而莫阻高則揚其身而身若有增長之勢低則抑其身而身若有攢捉之形當進

則進，殫其身而勇往直冲當退則退，領其氣而回轉伏勢至於反身顧後，後卽前

也。側顧左右使左右無敢當我，而要非拘拘焉為之也必先察人之强弱運吾之

機關，有忽縱而忽橫縱橫因勢而變遷不可一概而推。有忽高而忽低隨時

以轉移不可執格而論時而宜進，故不可退而餒其氣；時而宜退，卽當以退而鼓

其進是進固進也，卽退而亦實以賴其進若反身顧後，而亦不覺其為後，

側顧左右而左右亦不覺其為左右矣.總之，機關在眼，變通在心，而握其要者，則

本諸身身而前則四體不令而行矣；身而却，則百骸莫不冥然而處矣.身法顧可

置而不論乎.

要論九

今夫五官百骸主於動，而實運以步步乃一身之根基運動之樞紐也.以故應戰

對敵皆本諸身而實所以為身之砥柱者莫非步隨機應變在於手而所以為手

之轉移者亦在步進退反側非步何以作鼓盪之機抑揚伸縮非步何以示變化

之妙，所謂機關者在眼、變化者在心，而所以轉灣抹角千變萬化而不至於窘迫者，何莫非步為之司命歟。而要非勉强以致之也。動作出於無心、鼓舞出於不覺，身欲動而步亦為之周旋、手將動而步亦早為之催逼不期然而然、莫之驅而驅，所謂上欲動而下自隨之者其斯之謂歟。且步分前後有定位者步也然而無定位者，亦為步。如前步進為後步、隨為前步、作後步、作前更以前步作後之前步、則前後亦自然無定位矣。總之拳以論勢，而握要者為步、活與不活亦在於步之為用。大矣哉捶名心意心意者意自心生、拳隨意發總要知己知人隨機應變心氣一發、四肢皆動，足起有地、膝起有數、動轉有位合膊望胯三尖對照心意氣內三相合拳與足合，肘與膝合肩與胯合外三相合手心足心本心三心一氣相合遠不發手捶打五尺、以內三尺以外不論前後左右，一步一捶發手以得人為準以不見形為妙發手快似風箭響如雷鳴出沒如兔亦如生鳥之投林應敵似巨砲推薄壁之勢眼

三〇

明手快，踢足躍直吞未曾交。交手一氣當先，既入。其手靈動為妙。見孔不打，見橫打，見孔不立見橫立上中下總氣把定身足手規矩繩束既不望空起亦不望空落精明靈巧全在於活能去能就能柔能剛能進能退不動如山岳難知如陰陽無窮如天地充實如太倉浩渺如四海炫曜如三光察來勢之機會揣敵人之短長靜以待動有上法動以處靜有借法借法容易上法難還是上法最為先交勇者不可思誤思誤者寸步難行起如箭攢落如風手摟手兮向前攻舉動暗中自合疾如閃電在天兩邊攧防左右反背如虎搜山斬捶勇猛不可當斬梢迎面取中堂搶上搶下勢如虎好似鷹鷂下雞場翻江倒海不須忙單鳳朝陽繞為強雲背日月天地交武藝相爭見短長步路寸開把尺劈面就去上右腿進左步此法前行進人要進身身手齊到是為真發中有絕何從用解明其意妙如神鷂子鑽林莫著翅鷹捉小鳥勢四平取勝四梢要聚齊第一還要手護心計謀施運化霹靂走精神心毒稱上策手眼方勝人何謂閃？何謂進？進卽閃閃卽進，不必遠求何謂打？

三一

何謂顧卽打打卽顧發手便是心如火藥拳如子，靈機一動鳥難飛身似弓弦

手似箭弦向鳥落見神奇起手如閃電閃電不及合眸打人如迅雷迅雷不及掩

耳。五道本是五道關，無人把守自遮攔左腮手過，右腮手去右腮手過去左腮手

來，兩手束拳迎面出五關之門關得嚴拳從心內發向鼻尖落足從地下起足起

快時心火作五行金木水火土火炎上而水就下我有心肝脾肺腎五行相推無

錯誤。

交手法

占右進左。占左進右。

發步時足根先著地足尖以十趾抓地，步要穩當身要莊重。

捶要沈實而有骨力，去是撒手著人成拳用把把有氣上下氣要均，

停出入以心為主宰眼手足隨之去不貪不歉不卽不離肘落肘窩手落手窩右

足當先膊尖向前此是換步拳從心發以身力催手手以心把心以手把進人進

步，一步一捶一支動百支俱隨發中有絕一握渾身皆握一伸渾身皆伸伸要伸

得進、握要握得根，如捲砲，捲得緊，弸得有力。不拘提打、按打、烘打、旋打、斬打、冲打、鑽打、肘打、膊打、胯掌打、頭打進步打退步打、順步打橫步打、以及前後左右上下百般打法皆要一起相隨出手先占正門，此之謂巧。骨節要對不對則無力。手把。要靈不靈則。生變發手要快不快則遲誤舉手要活不活則不。快打手要跟不跟。則不濟。存心要毒不毒則不準。腳手要活不活則不。精不精則受愚。發作要鷹捉勇猛，外靜膽大機要熟運，切勿畏懼遲疑，心小膽大面善心惡靜似書機自揣摩手急打手慢，俗言不可輕的確有識見。起望落落望起，起落覆隨身生動如雷發人之來勢亦當審察，腳踢頭撞拳打膊作，窄身進步仗身起發斜行手齊到是為真，躬子股望眉斬加上反背，如虎搜山起手如閃電打下如迅雷雨行風鷹捉燕鷂鑽林獅搏兔起手時三心相對，不動如書生動之如龍虎遠不發手打雙手護心旁右來右迎左來左迎，此為捷取遠了便上手近了便加肘遠了。

便脚踢近了便加膝遠近宜知拳打足踢頭至把勢，審人能叫一思進，有意莫帶形帶形必不贏捷取人法審顧地形拳打上風手要急足要輕把勢走動如貓行。心要正目聚精手足齊到定要贏若是手到步不到打人不得妙手到步也到，打人如把草上打咽喉下打陰，左右兩脇在中心前打一丈不爲遠近者只在一寸。間，身動時如崩牆倒脚落時如樹栽根手起如砲直冲身要如活蛇，擊首則尾應，擊尾則首應擊中節而首尾皆相應打前要顧後知進須知退心動快似馬臂動速如風操演時面前如有人交手時有人如無人起前手後手緊攢起前脚後脚緊跟，面前有手不見手，如見空不打空不見空不上拳不上拳起亦不打空落手起足要落足落手要起心要占先意要勝人身要攻人步要過人前腿似踮後腿似蚕首要仰起胸要現起腰要長起丹田要運氣自頂至足要一氣。相貫膽戰心寒必不能取勝未能察言觀色者必不能防人必不能先動先動爲師後動爲弟能叫一思進莫教一思退三節要停三尖要照四梢要齊明了三心

多一方，明了三節多一方，明了四梢多一精，明了五行多一氣，明了三節，不貪不

歉，起落進退多變三回九轉是一勢總要一心爲主宰統乎五行運乎二氣時時

操演，勿誤朝夕盤打時而勉强工用久而自然誠哉是言豈虛語哉！

形意拳圖說 下編

拳體

練習須知

一時間　練習形意拳，最好在黎明時行之，時間以一小時爲限。（不可過長。）如因時間經濟減縮至三四十分鐘亦可。惟不可間斷，須日日練之。對于身體上，方能有益。倘因業務之關係，早起無空閒工夫，可于日中或晚上規定若干時練之。惟飯後不宜須經過一二小時方安。

二空間　地點須在室中有長一丈五尺，闊八尺之面積，即夠應用。此係就個人在家庭間練習而言。若須合若干人同練，須另定相當之場合。

三中間休息　練習時間普通以五分鐘爲率休息時間，亦以五分鐘爲率，即練至五分鐘時休息五分鐘再練是也。如因身體強壯尚有餘力或精力屛弱不能

形意拳圖說　下編

一

維持至五分鐘者得因各人之體力何如而增減之。

四禁忌　練習室中雖要空氣流通，但不可使大風吹入，須將當風一面之窗戶，掩閉例如冬日北風大則閉北面窗戶，而敞放南面窗戶是也。蓋形意拳能養氣，活血長力強筋骨，故練至若干分鐘之後，卽大汗淋漓百骸俱開此時若吹風，卽易受寒也。故在中間休息時，雖甚躁熱不可以扇取風停止練習，後須待身體溫和汗止方可出練室。

又在練習時間內須心神一致，（卽每規定之時間）不可飲茶湯，吸煙，及食各種食物，幷不可大聲談笑。

在練習時間休息五分鐘時，身體雖覺疲倦，不可就坐當在室中徐徐繞行若干週，則神氣自定而精力亦恢復（在團體練習室內不設坐位）。

夏日練習勿因熱而赤膊須着一汗衣蔽體冬日練習勿因寒而多穿衣服，致臃腫不便，必須卸去其長衣。

第一路　劈拳

（功用）劈拳屬金是一氣之起落也劈者以其掌之下，如斧之劈也故於五形之理屬金其形象斧在腹內則屬肺在拳即爲劈其勁順則肺氣和其勁謬則肺氣乖人以氣爲主氣和則體壯氣乖則體弱故形意拳以劈拳爲首，即以養氣爲先務也。

一　預備姿勢

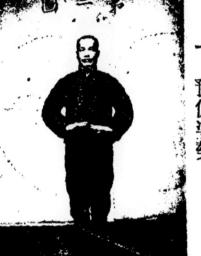

甲立正　立正在形意拳其術名太極式與普通體操之立正姿勢略同頭頂直眼前向平視閉口舌抵上腭胸微向前凸兩肩平小腹微向後縮，兩腿兩足跟靠緊兩膝挺直兩足尖向左右斜開成六十五

三

第 二 圖

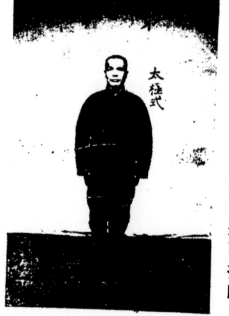

太極式

度八字形，兩臂錘直兩手展開而微曲掌心靠身五指並攏如第一圖.

四

展開掌心向上各成一半圓形舉至下頦即將掌心向下十指相對由頦前成直線徐徐按下至臍下而止是時兩手指尖相接小指向外拇指向裏，兩臂適成一圓圈動作時如第二圖

乙蹠法　由太極式而進演三體式，統名之曰蹠法其動作次序如下。

1. 兩臂向左右徐徐平舉手指略

第四圖

握拳式

第五圖

圖，停止時如第三圖。

2. 稍停，兩手握拳向外扭轉使掌心向上按在原處同時將身蹲下，兩膝向前微屈成馬步勢小腹鼓氣，兩胯夾緊。動作時如第四圖止時如第五圖。

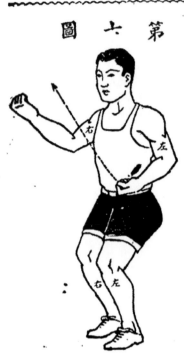

第六圖

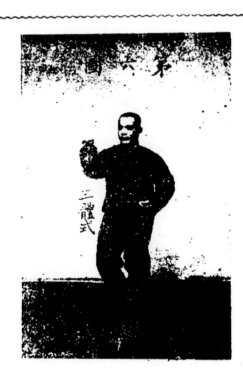

六

3.左拳按在原位不動，右拳掌心向內由胸口向上前方斜出（拳之小指一方向內拳之大指一方向外掌心偏向右）目視右拳，臂（右臂）成弧形拳與眉心等高如第六圖。

4.照第七圖虛線所示，將左拳（掌心向內）在右臂之內由胸前向右上方斜出與右拳成交叉（右拳在外左拳在內）如第八圖。成第八圖姿勢後兩手腕須迅速

形意拳圖說　下編

扭轉兩拳放開，（是時右手掌心
向左左手掌心向右）左手作推
勢向前劈出（掌心向前略右）
右手作後拉勢按下至臍之右方
而止（掌心向下）．同時左足
向前踏出一步左膝與左足跟成
垂線即成第九圖之姿勢（左足
向前而直右足微橫足尖偏向右
前方）．自立正至此即形意拳
各路開始之預備姿勢也．

七

（一預備姿勢之校正）形意拳之主要效用在練氣，故立正時，須先閉口，咬住牙齒，舌尖抵上腭，呼吸以鼻，至練完一路或若干路後休息時，始得開口。蓋閉口者所以使氣不外洩，而兼防吸入不潔之空氣也。緣練拳時呼吸每較平時急促，而肺張微生物最易吸入之，故舌抵上腭者所以生津液，津生則嚥下，使口不乾燥也。

又立正時頭要頂項要直胸要寬穀道要上提，方為合式。

第五圖腿屈後腰要挺上身要直若前俯後仰則乖謬百出。

第八圖手與足之動作，須同時並起並落不可參差而兩手腕之扭轉與左手之劈出右手之按下，尤貴靈敏自然。

此外更有四點最宜注意：（形意拳無論何拳均須注意此四點）一曰裹肘二曰垂肩三曰鼓腹四曰展胸。

裹肘者無論上攢平伸臂必微彎則肩之力可由此而運至於手。

八

垂肩者，所以使氣不浮，而下聚於小腹也。

鼓腹者納氣於小腹也人身藏氣之所爲肺與小腹藏氣於肺，必須呼出而更吸新者其氣不能久留藏氣於小腹，則無須呼吸，較肺氣能持久也。

展胸者所以使胸懷開展，而不礙呼吸也，欲藏氣於小腹必先抑胸使平，而迫肺氣入丹田如是，則肺部既受壓迫而呼吸當不能暢快，故又須展胸使肺部不礙其呼吸焉。

二　劈拳之步勢

蹠法亦名曰子午蹠有高矮之分初練時宜用高架俟有根基再換矮架如能先站好此蹠其他各拳練習自不難矣。

劈拳之步勢，係向一直線進行者自「左」「右」至「左1」卽預備姿勢之步勢。「左1」墊步成「左2」「右」卽進一步變「右3」同時右手劈出卽成一右劈。「右3」墊步成「右4」「左2」卽進一步變「左5」同時左

九

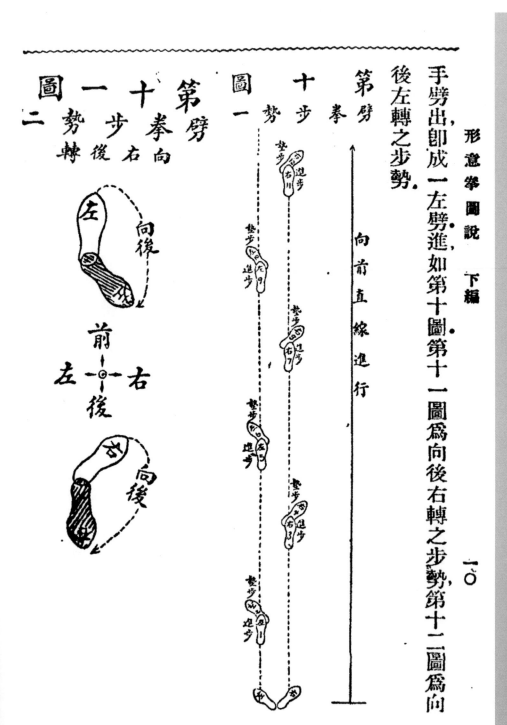

手劈出卽成一左劈進，如第十圖第十一圖爲向後右轉之步勢第十二圖爲向

後左轉之步勢．

第劈　拳

十　步

勢

第劈　拳

十　步

勢

圖　一

圖　一

二勢步拳第劈

轉後右向十

第劈拳　向左後轉
圖二十三　步勢

三　劈拳之動作

甲　右劈　第十三圖係預備姿勢之第九圖即左劈之姿勢也．

1. 欲自左劈姿勢演習至右劈先照第十三圖虛線所示，將左手握拳由前方向下朝內收回成一大圓圈，而復由胸口上伸仍向原方打出，惟左手收回時，五指先須微屈用力作拉物狀，至臍旁始握拳至胸口，更將臂扭向左轉使拳

二一

第 十 三 圖　　　第 十 四 圖

之掌心向左（參看十三圖胸前
之虛線拳）而向前上方斜出故
打出之後拳之拇指一方向外小
指一方向內而掌心仍偏向左也。
同時左足向前偏左踏出一步，
（步宜小約五寸許）名曰墊步。
如第十四圖.

一三

2.成十四圖之姿勢後，照該圖虛線所示，右手向上扭轉而握拳（掌心向上.
）成一小圓圈而由胸口向左上方斜出與左拳成交叉形（左拳掌心向左，

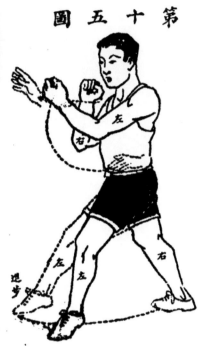

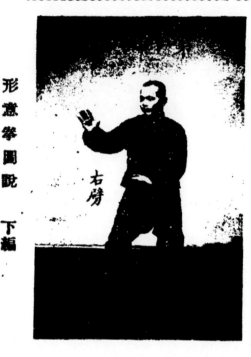

形意拳圖說　下編

右劈

右拳掌心向右。）是時右足已有
向前進步之意而仍按住不動如
第十五圖。

3.再照第十五圖虛線所示同時
右手腕向左扭轉將拳放開作推
勢向前劈出其高與眉心相對.
左手腕向右扭轉將拳放開作拉
後勢按下至臍之左旁而止.（掌
心向下.）同時右足向前踏出

一三

劈式如第十六圖。

一步（步須大而直進如矢）使右膝與右足跟成一垂線名曰進步即成右

（按右劈式 1 2 3 之動作本相連貫且兩臂之起落均同時並作，無分先後，

而書中爲使讀者明了起見不得不分次序而繪圖列說學者當體會其意

弗爲圖說所拘而動作遲滯爲要！下皆仿此）

乙　左劈　左劈與右劈之動作本無甚差異不過右手右足之動作易以左手

左足左手左足之動作易以右手右足而已舉一反三學者即可於右劈諸動

作中求之。

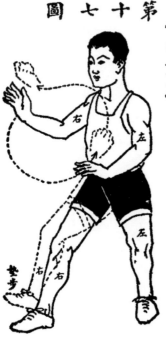

第 十 七 圖

1. 第十七圖即第十六圖之右劈

式照圖中虛線所示將右手握拳，

由前方向下朝內收回成一大圓

圈而由胸口上伸仍向原方打出。

惟右手收回時，五指先須微屈，用力作拉物狀，至臍旁始握拳，至胸口更將臂

第十九圖　　第十八圖

扭向右轉使拳之掌心向右而向
前上方斜出，故打出之後拳之拇
指一方向外小指一方向內而掌
心仍偏向右，同時右足向前
偏右踏出一步，（步宜小約五寸
許）名曰墊步。如第十八圖。

2．照第十八圖虛線所示左手向
上扭轉而握拳（掌心向上）成
一小圓圈而由胸口向右上方斜
出，與右拳成一交叉形（右拳掌
心向右，左拳掌心向左）是時左

一五

足已有向前進步之意，而仍按住不動，如第十九圖。

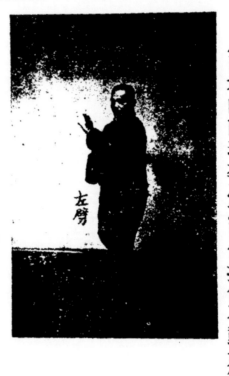

左劈

3.照第十九圖虛線所示，同時左手腕向右扭轉將拳放開作推勢向前劈出其高與眉心相對。右手腕向左扭轉，將拳放開，作拉後勢按下至臍之右旁而止。（掌心向下。）同時左足向前踏出一步，（步須大而直進如矢。）使左膝與左足跟成一垂線名曰進步即成左劈式如第二十圖。

丙　左右迭進　自預備姿勢演習至右劈，由右劈而左劈，更迭前進至室之一端不能相容時而向後轉繼續演之至相當之時間而休止。

丁　向後轉　向後轉有左轉右轉之分如由左劈式向後則須向右後轉；如出

一六

第二十一圖

右劈式向後則須向左後轉。

第二十二圖

1. 向右後轉──向右後轉，係出左
劈式之姿勢而後轉者。照第二十
一圖虛線所示左手由前方向下
朝內收回成一半圓圈至左腰際
握拳手腕扭向左轉使掌心向上
而按住。右手握拳扭向右轉亦
使掌心向上而停於右腰際兩手
須同時動作。同時左右兩足（一
左在前，右在後）均用足跟着力，
而向右後轉即如第二十二圖方
向已易位矣（參看第十一圖步

圖四十二第　　　圖三十二第

勢.）

一八

照第二十二圖虛線所示,將右拳
由胸口向前上方斜出同時右足
向前偏右踏出一小步.（墊步.）
卽成第二十三圖之姿勢

照第二十三圖虛線所示,將左拳
向前上方偏右打出,與右拳成交
叉形,是時左足已預備向前進步
而仍按住不發,卽成第二十四圖
之姿勢.

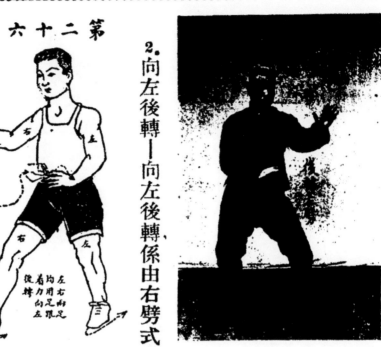

第二十六圖

二十四圖之姿勢，卽第十九圖之姿勢方向雖易而動作不殊故卽照十九圖之說明而動作之卽又成左劈矣。如第二十五圖。

2.向左後轉—向左後轉係由右劈式之姿勢而後轉者照第二十六圖虛線所示右手由前方向下朝內收回，成一半圓圈至右腰際握拳手腕扭向左轉使掌心向上而按住。左手握拳扭向右轉亦使掌心向上而停於左腰際（兩手須同時

一九

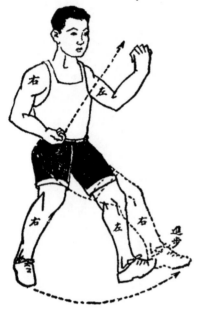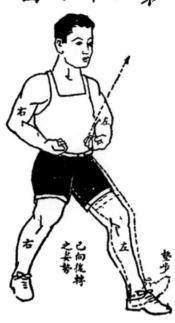

第二十八圖　　　　　　第二十七圖

形意拳圖說　下編

二〇

（動作）　同時左右兩足，均用足

跟着力，而向左後轉卽如第二十

七圖方向已易位矣（參看第十

二圖步勢）

照第二十七圖虛線所示，將左拳

由胸口向前上方斜出同時左足

向前偏左踏出一小步，（墊步）

卽成第二十八圖之姿勢．

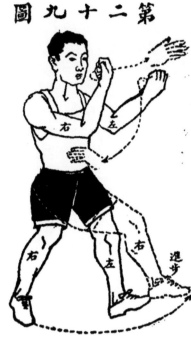

第二十九圖

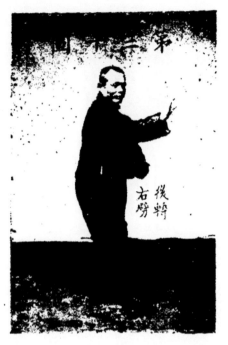

後將
右劈

形意拳圖說　下編

照第二十八圖虛線所示將右拳
向前上方偏左打出與左拳成交
叉形是時右足已預備向前進步
而仍按住不發即成第二十九圖
之姿勢。

第二十九圖之姿勢，即第十五圖
之姿勢方向雖易動作不殊，故即
照十五圖之說明而動作之即又
成右劈矣如第三十圖。

三一

戊　休止時之注意　不論演任何一路拳，至相當時間而休止時，須將所演成
之姿勢擺住至一分鐘之久，自己注意其誤處而改正之（如演劈拳至左劈
式而休止，則將左劈式擺住是也。其他仿此）

己　姿勢之校正　手勢　不論左劈式右劈式之手勢，兩手之指俱張開，大指
要橫平。食指往前伸，虎口皆成半圓形而指之各節皆須微彎。兩眼並須看住
劈出之手之虎口。

肩勢　肩須前扣而勁。下垂而鬆。

肘勢膝勢　劈出之手之肘須與膝成直線相對，不可參差向下拉回之手肘，
須向腰緊裏。（以下各路均同）

臂勢　任何動作臂須作弧形不可成顯明之角度，須要如直非直，如曲非曲，
方合。

四　劈拳歌訣

両拳以抱口中去、拳前上攢如眉齊。

後拳隨跟緊相連。兩手抱脅如心齊。

氣隨身法落丹田。兩手齊落後脚隨。

四指分開虎口圓、前手高低與心齊。

後手只在脅下藏、手足鼻尖三對尖。

小指翻上如眉齊。劈拳打法向上攢。

脚手齊落舌尖頂。進步換式陰掌落。

第二路　鑽拳

（功用）鑽拳屬水其氣之行、如水之委宛曲折、無不流到也。在腹內則屬腎、在拳即爲鑽演之而合法、則氣和而腎足反之、則氣乖而腎虛氣乖腎虛則清氣不能上升濁氣不能下降、而拳之眞勁亦不能出矣。學者當知之。

一　預備姿勢

與劈拳同。（即第一圖至第九圖之動作。）

二　攢拳之步勢

向前直線進行

第攢
三拳
十步　向
一勢　墊步

第攢
三拳
十步　右後
二勢　轉

圖一

圖二

墊步　右11　進步
墊步　左9　進步
墊步　右7　進步
墊步　左5　進步
墊步　右3　進步
墊步　左1　進步

向後
左
向前
左　右
後
向後

二四

第攢三拳向

三勢轉　十步後左　向

圖三

攢拳與攢拳向後轉之步勢，完全與劈拳相同，故第三十一圖，卽爲第十圖第三

十二圖第三十三圖卽爲第十一圖第十二圖也。

三　攢拳之動作

甲　右攢　第三十四圖卽預備姿勢之第九圖。

形意拳圖說　下編

二五

1.照第三十四圖虛線所示，同時左手成半圓形由前方朝內偏右向下收回右手握拳向外扭轉使掌心向上由胸口向上前方斜出（是時掌心已向內如第五圖式）惟左手收回至「左二」虛線手形右拳打出至「右二」虛線拳形時（是時右拳適與左臂相會而右拳更須在左臂之中向上打出）左足卽向前偏左墊出一步（與第十三圖之墊步同）卽成第三十五圖之姿勢

2.照第三十五圖虛線所示左右手繼續動作（緊接上圖動作中間不可遲滯）左手由「左二」收至左腰際「左三」虛線拳形處而握拳（掌心

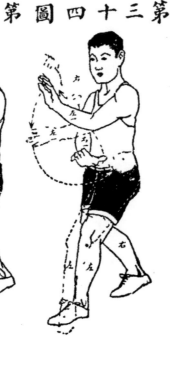

圖五十三第　圖四十三第

右攢

向下）　右拳由「右二」繼續向上斜出至「右三」虛線拳形而止。同時右足向前進一大步，使右膝與右足跟成一垂線（與第十五圖之進步同）即成右攢式如第三十六圖。

乙　左攢　左攢與右攢之區別不過左右手與左右足之動作互相易耳故已習右攢者左攢之動作即可於右攢中求之。

1. 第三十七圖即第三十六圖之右攢式欲自右攢演至左攢先照圖中虛線所示同時右拳放開手腕向左扭轉（如由左攢演至右攢左拳放開手腕向右扭轉）成半圓形由前方朝內偏左向下收回。左手握拳向外扭轉使掌心向上由胸口向上前方斜出（是時掌心已向內如第五圖式）惟右手

二七

第三十七圖

第三十八圖

二八

收回至「右二」虛線手形，左拳
打出至「左二」虛線拳形時，（
是時左拳適與右臂相會而左拳
更須在右臂之中向上打出。）右
足卽向前偏右墊出一步，（與第
十七圖之墊步同。）卽成第三十
八圖之姿勢。

2. 照第三十八圖虛線所示，左右手繼續動作。（緊接上圖動作，中間不可遲滯。）右手由「右二」收至右腰際「右三」虛線拳形處而握拳（掌心向

第三十九圖

左攢

（下）左拳由「左二」繼續向
上斜出至「左三」虛線拳形而
止．同時左足向前進一大步使
左膝與左足跟成一垂線（與第
十九圖之進步同）即成左攢式．
如第三十九圖．

丙 左右迭進 自預備姿勢演習至右攢，由右攢而左攢更迭前進，至室之一
端不能相容時而向後轉繼續演之，至相當之時間而休止．

丁 向後轉 向後轉有左轉右轉之分．如由左攢式向後則須向右後轉；如由
右攢式向後則須向左後轉．

1. 向右後轉十向右後轉係由左攢式之姿勢而後轉者照第四十圖虛線所
示，左拳由前方朝下向內收回成一半圓形至左腰際手腕扭向左轉使掌心

形意拳圖說 下編

二九

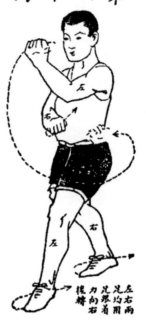

第四十圖

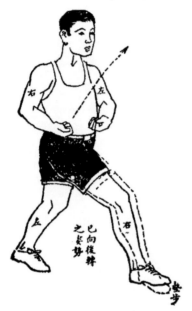

第四十一圖

三〇

向上而按住。右拳扭向右轉亦
使掌心向上而按於原位。（兩手
須同時動作）
（左在前右在後）同時左右兩足
力而向右後轉卽如第四十一圖，
方向已易位矣。（參看第三十二
圖步勢）

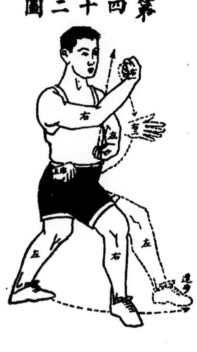

第四十二圖

形意拳圖說　下編

鑽拳　左攢

照第四十一圖虛線所示，將右拳
由胸口向前上方斜出同時右足
向前偏右墊出一步，（墊步）即
成第四十二圖之姿勢。

照四十二圖虛線所示，左拳掌心
向內，由胸口向前上方斜出。右
拳放開右手腕向左扭轉由前方
朝內偏左向下收回至右腰際一
右三」虛線拳形處而止。（與第
三十七圖手之動作相同）同

三一

形意五行拳圖說

第四十四圖

第四十五圖

時左足向前進一大步，（進步，）則又成左攢式矣。如四十三圖。

2. 向左後轉——向左後轉，係由右攢式之姿勢而後轉者。照第四十四圖虛線所示，右拳由前方朝下向內收回成一半圓形至右腰際，手腕扭向右轉使掌心向上而按住。左拳扭向左轉亦使掌心向上而按於原位，（兩手須同時動作。）同時左右兩足（右在前左在後。）均用足跟着力而向左後轉，卽如第四十五圖方向已易

位矣。（參看第三十二圖步勢。）

三二

第四十七圖

第四十六圖

照第四十五圖虛線所示，將左拳，由胸口向前上方斜出，同時左足向前偏左墊出一步（墊步）即成第四十六圖之姿勢。

照第四十六圖虛線所示，右拳掌心向內，由胸口向前上方斜出。左拳放開，左手腕向右扭轉由前方朝內偏右向下收回至左腰際「左三」虛線拳形處而止（與第三十五圖手之動作略同）

後轉 右攢

形意拳圖說 下編

三三

形意五行拳圖說

93

同時右足前進一大步,(進步)則又成右攢式矣如第四十七圖.

戊　休止時之注意　與劈拳同.

己　姿勢之校正　攢拳之姿勢與劈拳大概相同,惟有二點最宜注意茲分述之.

一、攢拳之墊步進步,須動作敏捷,不如劈拳之稍可從容也緣攢拳一拳甫向上伸一拳甫向下收之際一足即須墊步,追至兩手在胸前交會時墊步已成,其他一足又須「進步」矣如此方能手足動作相聯不致參差.

二、在一拳向下收回一拳向上伸出時上伸之拳須在收回之拳手臂之內,向上攢出,(須由收回之手手背上出去)姿勢方合.

又向上攢出之拳其高與眉相等拳之拇指一方偏向外,小指一方偏向內,而收回之拳則掌心向下按在臍旁(左拳按在臍之左旁右拳按在臍之右旁.

攢出。小指又要往上翻,雙目注視拳上。

四　攢拳歌訣

前手陰掌向下扣。　　後手陽拳望上攢。

出拳高攢如眉齊。　　兩肘抱心後脚起。

眼看前拳四稍停。　　攢拳換式身法動。

前脚先步後脚隨。　　後手陰掌肘下藏。

落步總要三尖對。　　前手陽拳打鼻尖。

小指翻上肘護心。　　攢拳進步打鼻尖。

前掌扣腕望下橫。　　進步掌翻打虎托。

第三路　弸拳

（功用）弸拳屬木兩手之往來,似箭出連珠,蓋一氣之伸縮也。在腹內則屬肝,在拳即爲弸若演得其法則能平氣舒肝長精神强筋骨壯腦力,爲益非淺。

鮮也。

一　預備姿勢

與劈拳同（卽第一圖至第九圖之動作。）

二　崩拳之步勢

崩拳步勢除預備步勢外係由一直線向前進行者一爲進步，二爲跟步。且進步均係左足跟步均係右足其法甚簡學之頗易惟向後轉步勢因轉時右足須提空之故較爲難學。

三六

第崩
四拳
十步
八勢
圖一

向前直線進行

退步左
跟步右
退步左
跟步右
退步左川
跟步右
退步左
跟步右

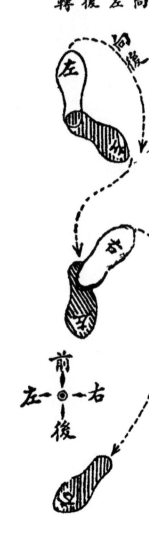

第五十圖
彈拳向左後轉九勢
圖二

三　彈拳之動作

甲　右彈

第五十圖，即預備姿勢之第九圖。彈者，似弓之彈也。前伸之臂似按箭，後屈之臂似拉弦，步勢不變，惟以臂之伸縮分左右，伸左臂曰左彈，伸右臂曰右彈。

形意拳圖說　下編　三七

形意五行拳圖說

97

第五十一圖

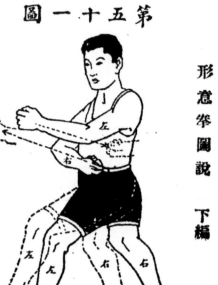

罛入

1 照第五十圖虛線所示，左手握拳前伸掌心向右。右手握拳向外扭轉使掌心向上，如第五十一圖。

2 照第五十一圖虛線所示，左肘向後屈左拳收回使掌心向上安於左邊腰際。右拳左扭使掌心向左向前方平出肘須微屈不可太直拳與胸口等高並使拳之拇指稍向前翻。（兩手須同時並作。

）同時左足前進一步，（足尖向前而直。）右足跟進一步，（足尖向右橫斜。）跟時足不可提高須掠地面而進卽成右弸式如第五十二圖。

乙　左弸　左弸與右弸步勢相同惟拳之往來互易其動作耳。

1　第五十三圖之姿勢卽第五十二圖之右弸式照圖中虛線所示，右肘向後屈右拳收回使掌心向

左弸

第五十三圖

上安於右邊腰際，左拳右扭使掌心向右向前方平出肘須微屈，不可太直拳與胸口等高並使拳之拇指稍向前翻（兩手同時並

三九

作．）同時左足前進一步，（足尖向前而直．）右足跟進一步，（足尖向右橫斜）跟時足不可提高須掠地面而進，即成左彌式如第五十四圖．

丙　左右迭進　自預備姿勢演習至右彌，由右彌而左彌，更迭前進至室之一端不能相容時而向後轉繼續演之，至相當之時間而休止．

丁　向後轉　彌拳向後轉本祇向右後轉一法，緣轉時因左彌右彌之手勢略有不同茲分左彌後轉右彌後轉而說明之．

1 左彌後轉—第五十五圖，即第五十四圖之左彌姿勢照虛線所示，左拳向右扭轉使掌心向下由前向下朝內成一半圓形收回至左側身後復將左腕向左扭轉使掌心向上折而向前停於左旁腰．

第五十五圖

左
左
右

右足向前送空
用正足踝為力向右後踢

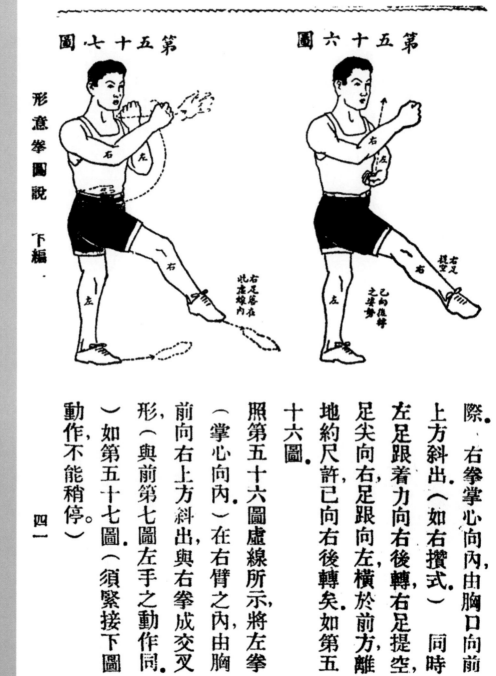

形意拳圖說　下編．

際。右拳掌心向內，由胸口向前
上方斜出（如右攢式）　同時
左足跟着力向右後轉，右足提空，
足尖向右，足跟向左橫於前方，離
地約尺許已向右後轉矣。如第五
十六圖。

照第五十六圖虛線所示，將左拳
（掌心向內）在右臂之內，由胸
前向右上方斜出，與右拳成交叉
形，（與前第七圖左手之動作同。
）如第五十七圖（須緊接下圖
）動作不能稍停。

四一

照五十七圓虛線所示,兩手腕迅速扭轉兩拳放開,(是時右手掌心向左,左手掌心向右.)左手作推勢向前劈出(掌心向前略右.)右手作後拉勢,掌心向下按下至臍之右方而止.(與前第八圖兩手之動作同.)同時右足向前落地踏在虛線足形內足尖略偏向右,左足跟進一步足尖略偏向左,如第五十八圖.

圖八十五第

照第五十八圖虛線所示,左手握拳前伸掌心向右.右手握向外扭轉使掌心向上即成第五十九圖之姿勢.

第五十九圖

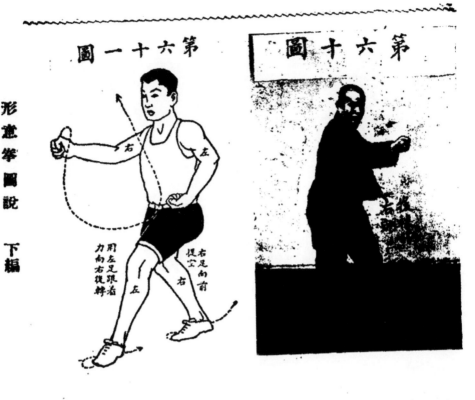

第六十圖

第六十一圖

第五十九圖，即第五十一圖照五十一圖虛線所示而動作之，即又成右弸式矣如六十圖。

2 右弸後轉—第六十一圖，即第五十二圖之右弸姿勢照虛線所示，右拳向左扭轉使掌心向下，由前向下朝內成一半圓形收回至右側身後，將右腕向右扭轉使掌心向上折而向前成一小圓形由

胸口而向前上方斜出如右攢式。（是時拳之虛線合前半圓形已略成一橢圓形矣。）同時左足跟着力向右後轉右足提空足尖向右足跟向左橫於前方，離地約尺許已向右後轉矣。如第六十二圖。

第六十二圖之姿勢，卽第五十六圖之姿勢動作與第五十六圖同。

第六十三圖之姿勢，卽第五十七圖之姿勢動作與第五十七圖同。

第六十二圖

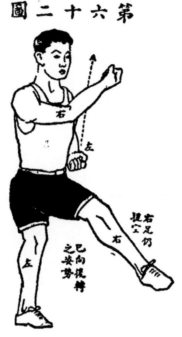

第六十三圖

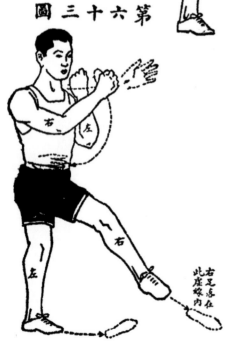

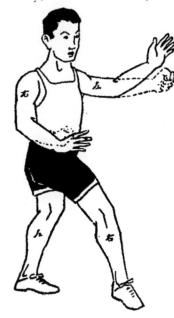

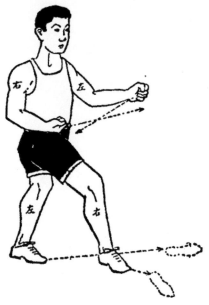

<div style="text-align:center">第六十五圖　第六十四圖</div>

第六十四圖之姿勢，即第五十八圖之姿勢動作與第五十八圖同。

第六十五圖之姿勢，即第五十一五十九兩圖之姿勢動作與第五十一五十九兩圖同．

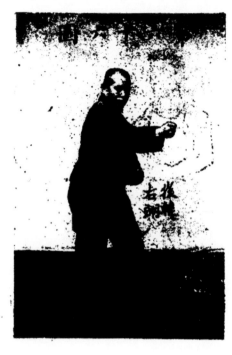

第六十七圖

第六十六圖與第五十二圖同爲
右彌式不過方向已向後轉。

四六

戊　休止式　彌拳之休止時有特
有之休止式與其他各路不同上
列之第六十七圖卽第五十二圖
之右彌式。（彌拳休止必須至右
彌式時而進演休止動作否則其
勢不順練者須注意及之）照圖

第六十八圖

照第六十八圖虛線所示，右肘向
後屈，右拳收回使掌心向上安於
右邊腰際．左拳右扭使掌心向
右向前方平出．（兩手動作與前
第五十三圖同）同時左足向
後退一大步如第六十九圖．

中虛線所示，右足先向後退一小
步，即成第六十八圖之姿勢．

第六十九圖

四七

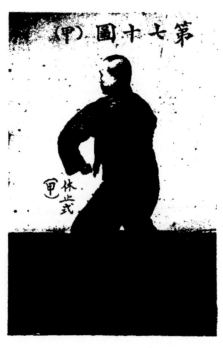

第七十圖（甲）

休止式（甲）

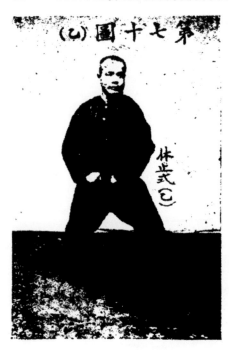

第七十圖（乙）

休止式（乙）

四八

照第六十九圖虛線所示，左拳向
扭右轉使掌心向下，由前方向下
收回至胯間左腿前而止（是時
掌心已向內）右拳（與左拳同
時動作）向左扭轉亦使掌心向
下，由小腹下按至胯間右腿前而
止掌心向內，與左拳等高。同時
左足向前偏右成弧線形踏進一
步，右足用足跟着力使足尖右轉，
并須同時兩膝各左右屈使膝彎
約成六十度之角度，而腰背挺直，
卽成彈拳之休止式如第七十圖。

己　休止時之注意　與劈拳同。

庚　姿勢之校正　彌拳足勢前足不宜裏扣不可外橫，後足要似順不順，似橫不橫。

手勢須手不離心，肘不離脅。

兩手之伸縮與兩足之進退貴齊起齊落，不可有絲毫之先後。

向前伸出之臂肘須向下垂勁，後屈之肘往後拉勁，兩肩鬆開兩眼往前看伸出之手食指中節。

拉回之拳（不論左右）須緊緊靠住兩脅心口邊；伸出之手與心口相齊。

四　彌拳歌訣

彌拳出式三尖對。　虎眼朝上如心齊。

後手陽拳脅下藏。　前腳要順後腳丁。

形意拳圖說　下編

四九

後脚穩要人字形。

彌拳翻身望眉齊。

身站正直脚提起。

脚起膝下橫脚趾。

脚手齊落剪子股。

前脚要橫後脚順。

彌拳打法舌尖頂。

前手攔肘望上托。

進步出拳先打胯。

後脚是連緊隨跟。

第四路　礩拳

（功用）礩拳屬火，是一氣之開合，如礩忽然炸裂．其彈突出，其性最烈，其形最猛在腹內則屬心，在拳則爲礩演之合法，則身體舒暢而氣和；演之不合，則四體不順而氣乖．其氣和，則心中虛靈其氣乖，則心中朦昧．學者當深究之．

一　預備姿勢

與劈拳同（卽第一圖至第九圖之動作．）

二　礩拳之步勢

砲拳步勢，除預備姿勢之步勢與各路相同外，係循一犬齒形之線而向前進者。步法共分四種：一曰墊步，係向右或左迴旋之步，即所以成曲線者二曰提步，足提空不着地三曰進步，四曰跟步。進步直而跟步略成橫斜是即砲拳之主要步勢也向後轉亦分向右後轉向左後轉二法。

第砲
七拳
十步
一勢
圖一

第二圖

第二十步

第七勢

拳破

十步

七勢

左右後轉

向左

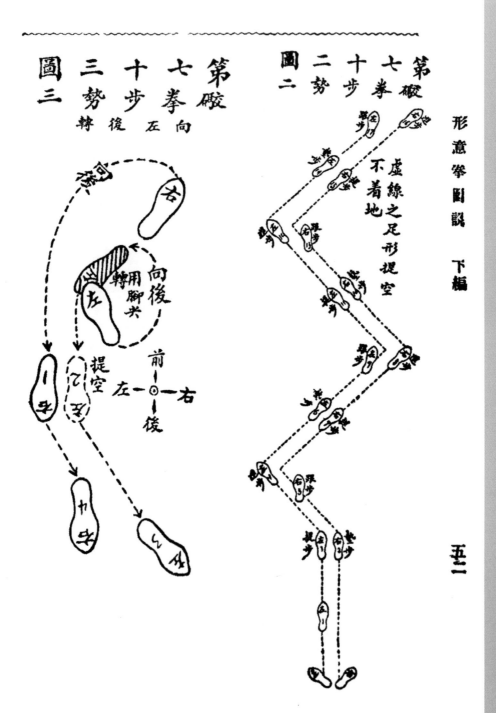

虛線之足形提空不着地

提空

前

左　⊙　右

後

向
右
後
轉

甲　右礮

三　礮拳之動作　第七十五圖甲，即預備姿勢之第九圖．

形意拳圖說　下編

五三

第七十五圖

此圖以下圖聯左足
退一步右足跟一大
步一整步，左再跟
退提空（提步）

五四

照第七十五圖虛線所示兩手
向前平伸掌心向下，高齊胸口，向
前作拉物勢．同時左足前進一
步．（進步．）右足跟進至左足裏
脛骨時（足不停留着地．）更向
前踏進一步，（即墊步．）左足又
迅起而跟進，至右足時靠緊右足
裏脛骨而提起是曰提步如第七
十六圖之乙與第七十七圖．

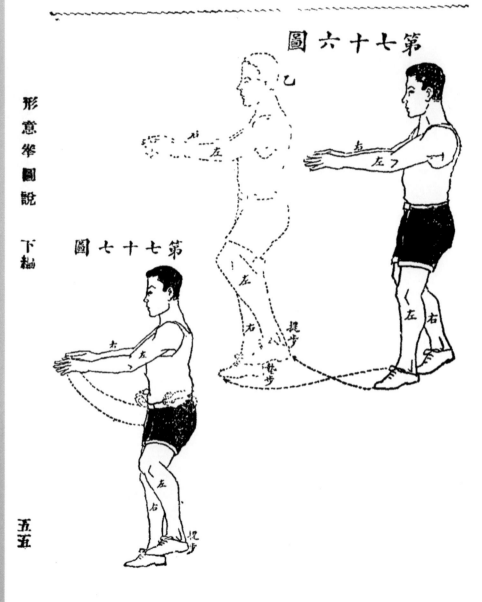

第七十六圖

第七十七圖

五五

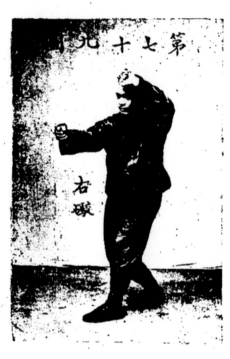

第七十九圖

右礤

第七十八圖

五六

2照第七十七圖虛線所示，將兩手由前方向身收回各至腰際而握拳左腕扭向左轉右腕扭向右轉各使掌心向上而停於左右腰窩如第七十八圖。

3照第七十八圖虛線所示，左拳向內扭轉使掌心向下由腰部翻向上成弧線形至左額際而停止。（掌心向前）右拳左扭而向前平出使掌心向左，大拇指稍向前翻。（與彌拳之前伸同）同時左足（提步之足）向左前方斜進

一步，（進步．）右足（墊步之足．）跟進一步，即成右礙式如第七十九圖．

乙　左礙　左礙者左拳前伸，右足前進，與右礙之右拳左足向前者適得其反．然細心體會之則舉一反三左礙之法正可於右礙中求之也。

第八十圖

1 第八十圖即第七十九圖之右礙式照圖中虛線所示，左拳從左額際由左前方向下收回成一半圓形至左腰際使掌心向上而按住．　右拳從右方向下收回亦成一小半圓形至右腰際使掌心向上而按住．　同時左足向右前方斜進一步，（墊步．）右足跟進一步至左足旁靠緊左足裏脛骨而

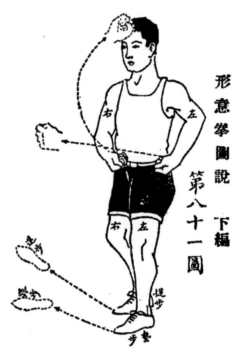

第八十一圖

之姿勢。

提空（提步）卽成第八十一圖

五八

2 照第八十一圖虛線所示，右拳
向內扭轉使掌心向下由腰部翻
向上成弧線形至右額際而停止。
（掌心向前。）　左拳右扭而向
前平出使掌心向右，拇指稍向前
翻。（與弸拳之前伸同。）同時

右足（提步之足。）向右前方斜進一步，（進步。）左足跟進一步，（墊步之

足。）即成左礩式如第八十二圖。

第八十三圖

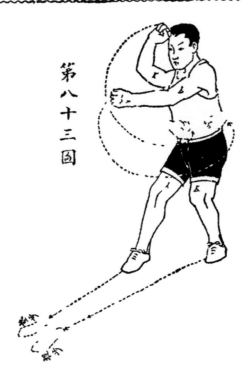

3 第八十二圖，即第八十二圖之

左礩式照圖中虛線所示右拳從

右額際由右前方向下收回成一

半圓形至右腰際，使掌心向上而

按住。左拳從左方向下收回亦

成一小半圓形至左腰際使掌心

向上而按住。同時右足向左前

方斜進一步，（墊步。）左足跟進一步，至右足旁靠緊右足裏脛骨而提空（

提步。）即又成前第七十八圖之姿勢矣。

左右迭進 自預備姿勢演習至右礩由右礩而左礩更迭前進至室之一

內

端不能相容時而向後轉繼續演之至相當之時間而休止。

丁　向後轉　向後轉有左轉右轉之分如由左礅式向後則須向左後轉，如由右礅式向後，則須向右後轉。

六〇

1　向左後轉—第八十四圖即第八十二圖之左礅式照圖中虛線所示（兩手動作之虛線與第八十三圖同）右拳自右額際由前方向下收回成一半圓形至右腰際使掌心向上而按住。左拳從左方向下收回亦成一半圓形至左腰際使掌心向上而按住。同時左足用足尖着力向左後轉右足提空掠地面跟之向後而落地（墊步，與原足形適成一反對方向）左足復跟進一步緊靠右足裏脛骨而提空（提步）即

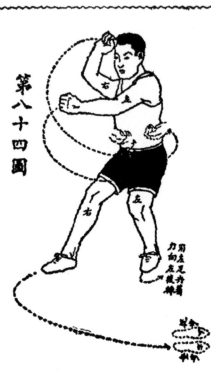

第八十四圖

第八十五圖

成第八十五圖之姿勢，而已轉向後矣。（參看第七十三圖。）

第八十五圖之姿勢，即第七十八圖之姿勢照圖中虛線所示而動作之，即又成右礮式如第八十六圖。

右礮
後轉

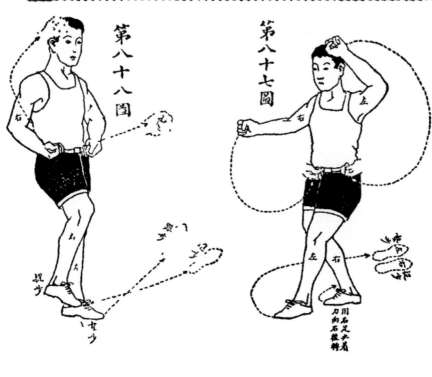

第八十八圖　　第八十七圖

六二

2 向右後轉─第八十七圖即第
七十九圖之右礮式照圖中虛線
所示，(兩手動作之虛線與第八
十圖同)。左拳自左額際由左前
方向下收回成一半圓形至左腰
際使掌心向上而按住　右拳從
右方向下收回亦成一小半圓形
至右腰際使掌心向上而按住。
同時右足用足尖着力向右後轉
左足提空掠地面跟之向後而落
地；(墊步與原足形適成一反對
方向)右足復跟進一步緊靠左

第八十九圖

第八十八圖之姿勢，即第八十一圖之姿勢照圖中虛線所示而動作之，即又成左礙式如第八十九圖。

戊　休止時之注意　與劈拳同。

己　姿勢之校正　礙拳之動作，左手須與左足相聯，右手須與右足尤須互相聯合齊起齊落。
胸膛要開展小腹要下垂穀道要上提臀部弗翹起。

形意拳圖說　下編　　六三

礮拳貴虛中，故兩肩宜鬆開抽勁。

攢在額上之拳，其肘須向下垂，方能有勁。

右礮身子須偏向左，左礮身子須偏向右。

四　礮拳歌訣

兩肘緊抱腳提起。　　兩拳一緊要陽拳。

前手要橫後手丁。　　兩拳高祇肚臍抱。

氣就身法入丹田。　　腳手齊落三尖對。

拳打高祇與心齊。　　前拳虎眼朝上頂。

後拳上攢眉上齊。　　虎眼朝下肘下垂。

礮拳打法腳提起。　　落步前拳望上攢。

拳腳齊落十字步。　　後腳是連緊隨橫。

第五路　橫拳

（功用）橫拳屬土是一氣之團聚也在腹內則屬脾在拳則爲橫其氣要順，順則脾胃利緩，否則脾胃虛弱又其拳要合式合則內五行和而百體均舒暢，謬則內氣失和，而舉動咸失措。總要性實氣順形圓勁和，方能盡橫拳之能事。先哲云：「在理則爲信在人則爲脾，在拳則屬橫」是也。

一　預備姿勢

與劈拳同（卽第一圖至第九圖之動作）。

二　橫拳之步勢

橫拳步勢係循一浪紋形線而向前進行者步法分三種：一曰墊步，（亦稱轉步。）二曰進步，三曰跟步向後轉亦有向左後轉向右後轉二法。

第九十一勢步拳橫圖

第九十步拳橫圖
二勢步十一

向前進如滾紋形

第横
九拳
十步　向左
二勢　後轉
圖三

第横
九拳
十步　向右
三勢　後轉
圖四

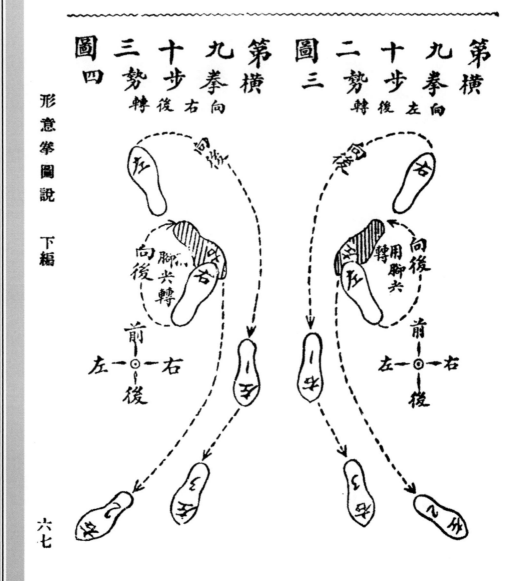

甲

三　橫拳之動作

右橫　第九十四圖即預備姿勢之第九圖。

圖五十九第　　圖四十九第

六八

1 照第九十四圖虛線所示左手握拳向後扭轉使掌心向內。同時右手亦握拳按在原位，如左攢式即成第九十五圖之姿勢。

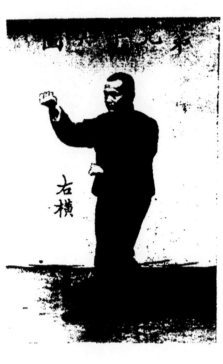

右橫

2 照第九十五圖虛線所示，左拳向右扭轉由前方朝內向下收回，將小臂橫於臍前（掌心向下）。右拳向外扭轉使掌心向上由胸前向前上方斜出。動作時兩手須同時舉行，且使右拳在左臂之前向前上方伸出，不似右攢之從左臂之內向上前方伸出也。右足跟進一步（跟步右膝靠緊左足膝彎）即成右橫式，如第九十六圖。同時左足略向右成弧線形前進一步（進步）。

乙　左橫　左橫係由右橫式而進行者姿勢與右橫相同，不過手足之動作，左右互易耳。

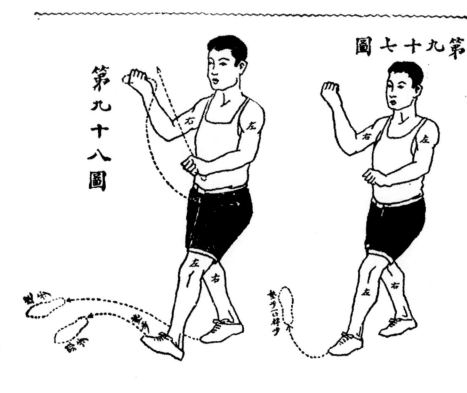

第九十七圖

第九十八圖

七〇

第九十七圖，即第九十六圖之右橫式，照圖中虛線所示，將左足向右前方成一短弧線形踏進一步，是曰墊步（一曰轉步）如第九十八圖。

左橫

2 照第九十八圖虛線所示，右拳
向左扭轉由前方朝內向下收回，
將小臂橫於臍前（掌心向下）
左拳向外扭轉使掌心向上由
胸前向前上方斜出。動作時兩
手須同時舉行，且使左拳在右臂
之前，向前上方伸出不似左攢之從右臂之內向上前方伸出也。同時右足
略向左成弧線形前進一步，（進步）左足跟進一步，（跟步左膝靠緊右膝
彎。）卽成左橫式如第九十九圖。

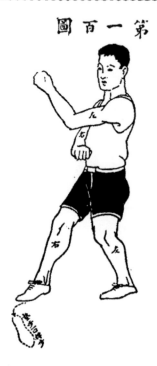

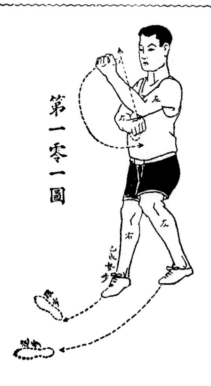

第一零一圖

3第一百圖，即第九十九圖之左橫式照圖中虛線所示，將右足向左前方成一短弧線形踏進一步，是曰墊步。（一曰轉步）如第一零一圖。

七二

第一零二圖

右橫

4 第一零一圖兩手所標之虛線，與第九十五圖之動作同故於兩手動作之際同時左足向前略右成一長弧線形踏進一步（進步．）一右足跟進一步（跟步．）卽又成右橫式如第一零二圖．

丙　左右迭進　自預備姿勢演習至右橫由右橫而左橫更迭前進至室之一端不能相容時而向後轉繼續演之，至相當之時間而休止．

丁　向後轉　橫拳向後轉亦有左轉右轉之分如由左橫式向後，則須向左後轉；由右橫式向後，則須向右後轉．

圖四零一第　　　　　圖三零一第

形意拳圖說　下編

七四

1向左後轉─第一零三圖，即第
九十九圖之左橫式照圖中虛線
所示左足用足尖着力向左後轉
右足提空亦由左方掠地面跟之
向後而落地與原足形適成一反
對之方向，而身已向後轉矣如第
一零四圖（參看前第九十二圖。
）

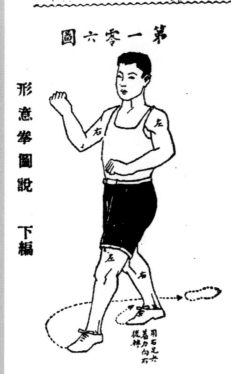

第一零六圖

形意拳圖說　下編

第一零四圖兩手所標虛線之動作，與第一零一九五圖同惟左足須向左前方成弧線形踏進一步，（進步與一零一圖之向右前方進步者不同。）右足跟進一步，（跟步）即又成右橫式如第一零五圖。

2 向右後轉—第一零六圖，即第九十六圖之右橫式照圖中虛線所示，右足用足尖着力，向右後轉，左足提空亦由右方掠地面跟之向後而落地與原足形適成一反

七五

形意五行拳圖說

135

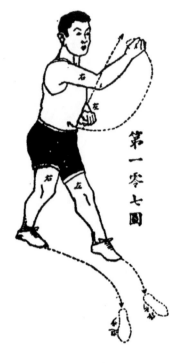

第一零七圖

後轉
左橫

對之方向，而身已向後轉。如第一
零七圖。（參看前第九十三圖。）

第一零七圖兩手所標虛線之動
作，與第九十八圖同。惟右足須向
右前方成弧線形踏進一步。（進
步與九十八圖之向左前方進步
者不同。）左足跟進一步。即又成
左橫式。如第一零八圖。

戊　休止時之注意　與劈拳同。

己　姿勢之校正　左橫身子要扭
向左，右橫要扭向右，首、腰、拳、足要
相連絡，如同擰繩一般。

横拳步勢擺定時，後足之膝須略靠前足之膝彎，擺勢方能穩定，

横拳之動作與攢拳略同；惟攢拳上攢之拳從其他一臂臂圈內攢出，横拳則

須從其他一臂臂圈外攢出也。

横拳用勁貴自然，如撕絲綿須暗暗著力，不可努力過火，致露痕跡。

四　横拳歌訣

前手陽拳後手陰。　後手只在肘下藏。

換式出手脚提起。　身法一站氣能連。

舌尖上捲氣外發。　横拳換式剪子股。

斜身要步脚手落。　後手翻陽望外撥。

落步陽拳三尖對。　鼻尖脚尖緊相連。

横拳打法後拳陰。　前手陽拳肘護心。

左右開弓望外撥。　脚手齊落舌尖捲。

七七

形意拳總訣

三頂　頭望上頂如頂屋。舌尖上頂頂上腭。手掌向外頂如托。明了三頂力拔木。

三扣　面要下扣目視前。膀尖扣手貴自然。腰背扣脚須相連。明了三扣精神添。

三圓　肩背如弧要半圓。胸脯要圓氣自寬。虎口要圓似月彎。明了三圓妙自傳。

三抱　丹田要抱氣爲根。心中要抱身爲主。臂膊要抱四稍停。明了三抱能保身。

三垂　氣垂丹田病不生。膀尖下垂深意存。肘尖下垂肩爲根。明了三垂身體靈。

三月牙　臂膊似弓要月牙。手腕外頂要月牙。腿膝彎屈要月牙。明了月牙勢不差。

三停　腿頸上停豎不傾。身子要停分四面。腿膝下停如樹根。明了三停功夫深。

形意拳圖說終

書名：形意五行拳圖說

系列：心一堂武學‧內功經典叢刊

作者：靳雲亭 著

責任編輯：陳劍聰

出版：心一堂有限公司

通訊地址：香港九龍旺角彌敦道610號荷李活商業中心十八樓05-06室

深港讀者服務中心：中國深圳市羅湖區立新路六號羅湖商業大廈
負一層008室

電話號碼：(852) 90277120

網址：publish.sunyata.cc

電郵：sunyatabook@gmail.com

網店：http://book.sunyata.cc

淘宝店地址：https://shop210782774.taobao.com

微店地址：https://weidian.com/s/1212826297

臉書：https://www.facebook.com/sunyatabook

讀者論壇：http://bbs.sunyata.cc

版次：二零二一年一月初版

平裝

定價：港幣　　一百零八元正
　　　新台幣　　四百五十元正

國際書號　978-988-8583-683

版權所有　翻印必究

香港發行：香港聯合書刊物流有限公司

地址：香港新界大埔汀麗路36號中華商務印刷大廈3樓

電話號碼：(852)2150-2100　傳真號碼：(852)2407-3062

電郵：info@suplogistics.com.hk

台灣發行：秀威資訊科技股份有限公司

地址：台灣台北市內湖區瑞光路七十六巷六十五號一樓

電話號碼：+886-2-2796-3638　傳真號碼：+886-2-2796-1377

網絡書店：www.bodbooks.com.tw

台灣秀威書店讀者服務中心：

地址：台灣台北市中山區松江路二〇九號1樓

電話號碼：+886-2-2518-0207

傳真號碼：+886-2-2518-0778

網址：www.govbooks.com.tw

中國大陸發行 零售：深圳心一堂文化傳播有限公司

地址：深圳市羅湖區立新路六號羅湖商業大廈負一層008室

電話號碼：(86)0755-82224934

心一堂微店二維碼

心一堂淘寶店二維碼